이 건 희

Gun-Hee Lee

Hexagon

한국현대미술선 001
이건희

2011년 10월 5일 초판 1쇄 발행

지 은 이 이건희
펴 낸 이 조기수
펴 낸 곳 출판회사 핵사곤
등 록 제 331-2010-000007호
주 소 608-040 부산광역시 남구 문현동 815 한일O/T 1422호
전 화 070-7628-0888, 010-3245-0008
전자우편 3400k@hanmail.net
출력·인쇄 가나씨앤피

* 저자와의 합의에 의해 인지를 생략합니다
* 이 책 내용의 전부 또는 일부를 재사용하려면 저자와 출판회사 핵사곤 양측의 동의를 받아야 합니다.
* 파본이나 잘못된 책은 교환해 드립니다.

이 건 희

Gun-Hee Lee

Hexagon

Korean Contemporary Art Book

한국현대미술선

001

Paper on Paper

종이, 기다림의 미학

이동석 _ 미술평론, 부산시립미술관 학예사

하나. 종이(韓紙)는 스스로를 주장하지 않는다. 종이는 친화력이 있어 어떤 물질과도 어울리고, 스스로 형질을 바꾸어 다양한 모습으로 변형되기도 한다. 종이는 또 자발적 리듬에 따라 자신의 모습을 드러내는 생성의 질서를 지닌다. 다른 한편으로 종이는 변덕스럽고 우연적인 물질이다. 종이는 그 생성의 과정에서 천(千)의 색상과 질감으로 변화한다. 때때로 그 결과가 사람의 의도와 무관하게 전혀 예상치 못한 표정으로 다가오기도 한다. 작가가 그토록 종이에 천착한 것도 종이의 본성이 지닌 다채로움과 변화무쌍함 때문이다.

둘. 작가는 종이를 직접 만든다. 닥나무 껍질을 두들기고, 가루로 만들어 삶아 표백하고 색깔을 먹인다. 그 과정은 복잡하고, 긴 시간을 필요로 한다. 그래서 종이를 만드는 것은

힘든 노동과 기다림의 과정이지만, 다른 한편으로 종이를 만드는 것은 종이의 물성(物性)과 은밀하게 대화하는 매혹적인 과정이다. 종이는 사람의 손과 호흡에 따라 시시각각 색상이 바뀌고 서로 다른 재질감이 나타난다. 그 결과로 나타나는 종이의 자연스러운 표정은 그 힘든 노동을 충분히 보상해 준다.

셋. 작가는 밤송이와 양파껍질을 삶아서 천연 색료를 만든다. 작품에 여러 번 덧칠하여 스미고 배어 나온 색상은 종이의 물성과 어울려 종이를 더욱 종이답게 한다. 작업에 쓰이는 밤송이와 양파껍질은 일년 중에 빛깔이 가장 좋은 계절에 수집한 것들이다. 어떤 의미에서 종이로 작품을 하는 것은 늘 관심을 가지고 일년 내내 정을 쏟아야 가능한 일이다. 그 동안 작가는 종이의 물성과 교감함

으로써 자연을 가장 자연스러운 모습으로 느껴 왔다고 회고한다. 그것은 인위(人爲)와 무위(無爲)가 조화되고 물질과 정신이 행복하게 만나는 시간이다.

넷. 이번 전시의 작품들은 과거의 작품과 연속적인 맥락을 일정하게 지니기도 하지만, 적지 않은 변화를 보여준다. 과거에는 닥과 종이의 물성이 투박한 질감과 일체화되어 드러났지만, 근작들은 색상이 보다 다채로워지고 구성적 아름다움이 가미된다. 문자가 등장하고 색의 미세한 층차가 한층 강조된 것도 변화 중의 하나이다. 때때로 작가는 화면 위에 저부조의 이미지를 '돋을 새김'하기도 한다. 짜투리 종이를 모아 콜라주 형식으로 구성한 작품들은 어떤 문자나 풍경을 연상시키기도 하고 작가 내면에 있는 모종의 정서 상태를 암시하기도 한다.

다섯. 작가는 현대에 와서 종이의 기능이 점점 상실되고, 종이의 느낌을 음미할 기회가 줄어드는 것을 안타까워한다. 정보가 주위에 범람할수록 종이의 가치와 종이에 남겨진 문자와 이미지의 의미는 점점 사라져 간다. 그래서 작가는 때때로 개념적 설치 작업을 통해 문명 비판적 메시지를 우회적으로 전달하기도 한다. 사람들은 시간이 흐를수록 종이가 더 그리워질 것이다. 가볍고 따뜻하고 부드러운 종이가 과묵하면서도 소곤소곤 느낌을 전해주는 종이가.(2003년)

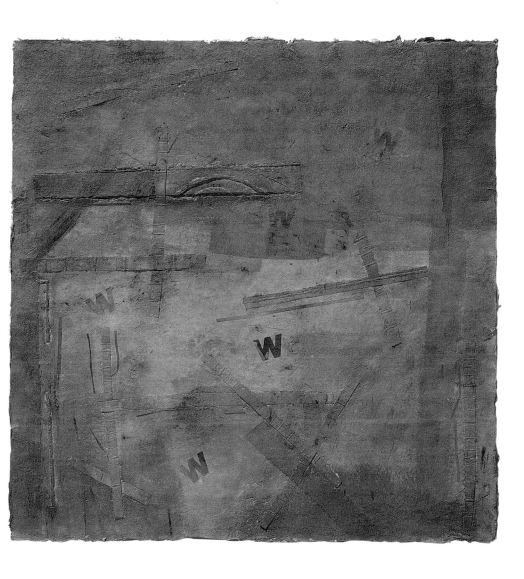

rebus [|] 120 x 120cm [|] Mixed media with handmade Korean Paper [|] 2006

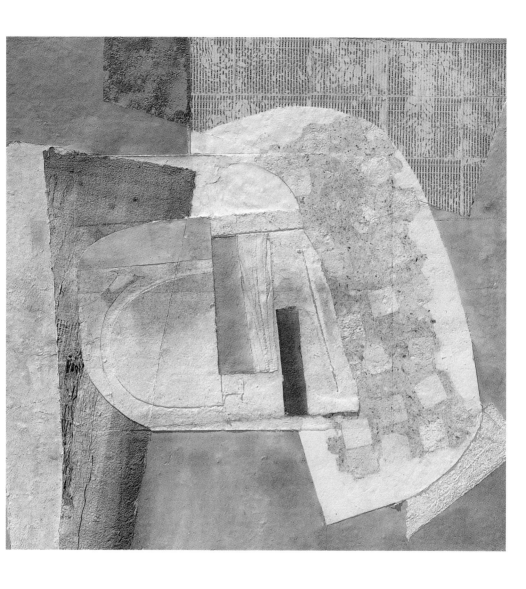

rebus ' 240 X 240cm ' Mixed media with handmade Korean Paper ' 2006

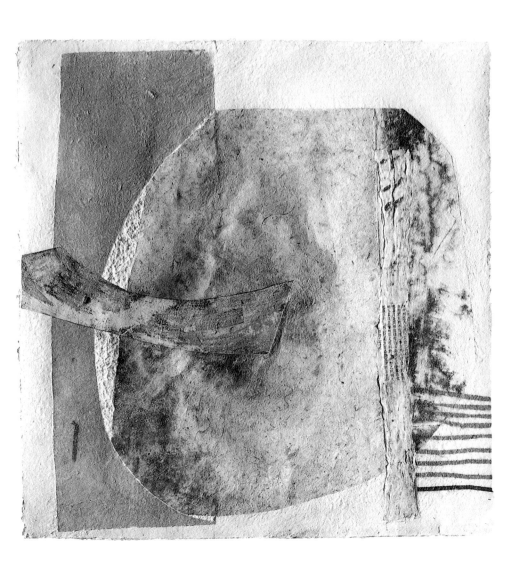

paper on paper ｜ 120 X 120cm ｜ Mixed media with handmade Korean Paper ｜ 2003

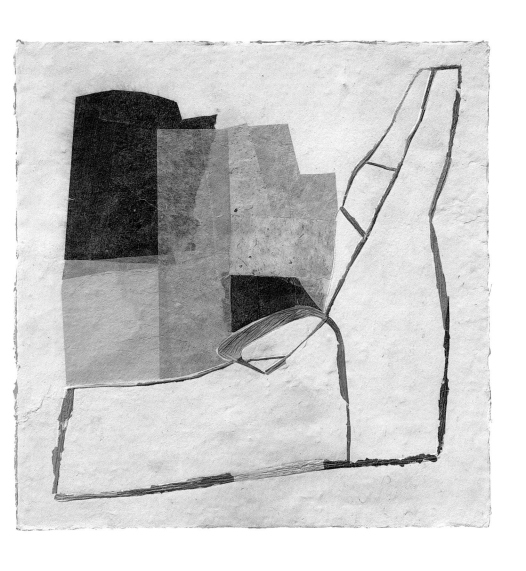

rebus ⏐ 120 X 120cm ⏐ Mixed media with handmade Korean Paper ⏐ 2006

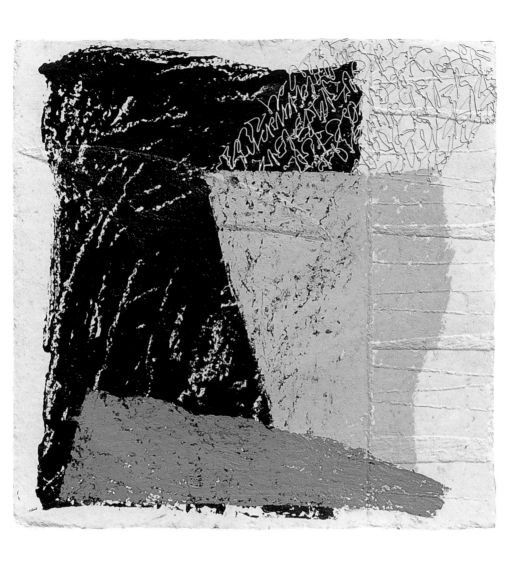

rebus ˈ 60 X 60cm ˈ Acrylic on handmade Korean Paper ˈ 2007

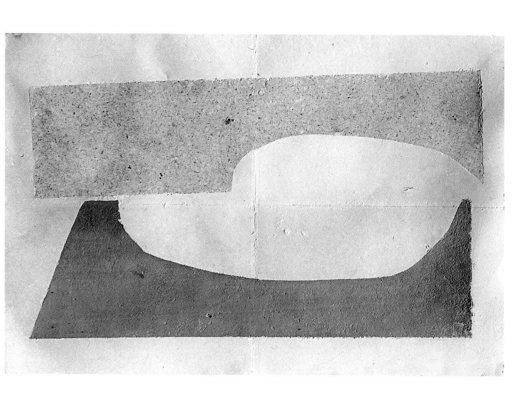

paper on paper ⏐ 227 X 181cm ⏐ Handmade Korean Paper ⏐ 2003

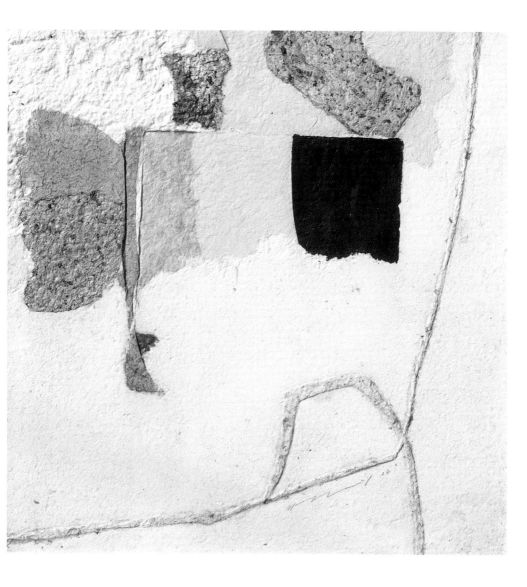

work-04 ⏐ 60 X 60cm ⏐ Handmade Korean Paper ⏐ 2005

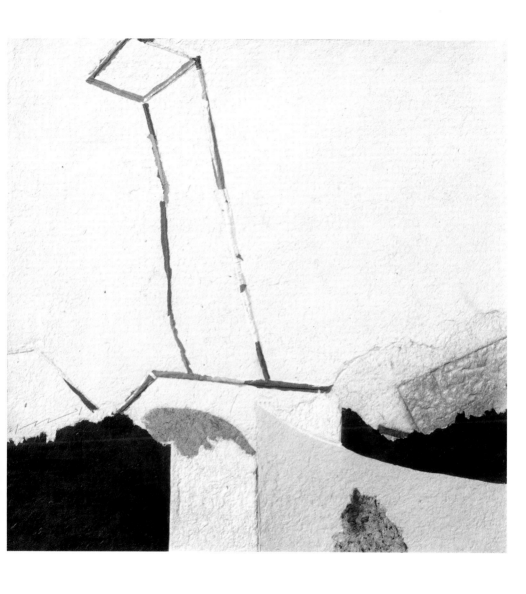

work-041 ' 60 X 60cm ' Handmade Korean Paper ' 2005

paper on paper ˈ 181 × 227cm ˈ Handmade Korean Paper ˈ 2002

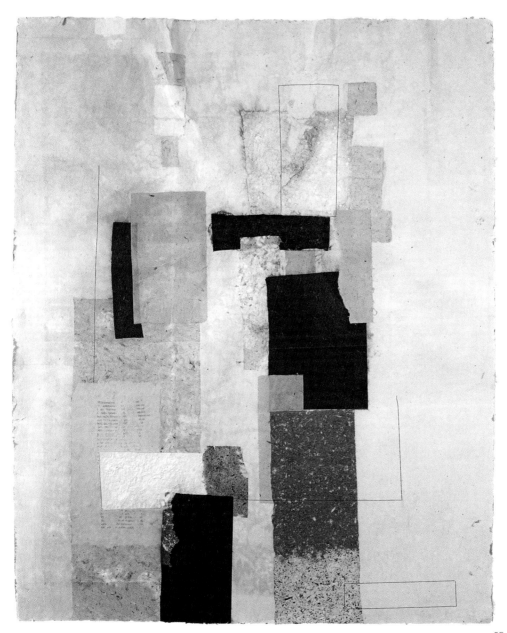

paper on paper ┃ 181 X 227cm ┃ Handmade Korean Paper ┃ 2002

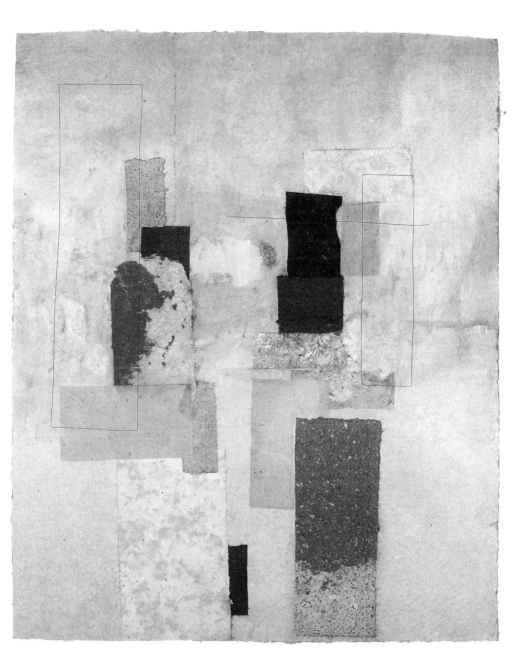

paper on paper ⌐ 65.1 x 53cm ⌐ Handmade Korean Paper ⌐ 2002

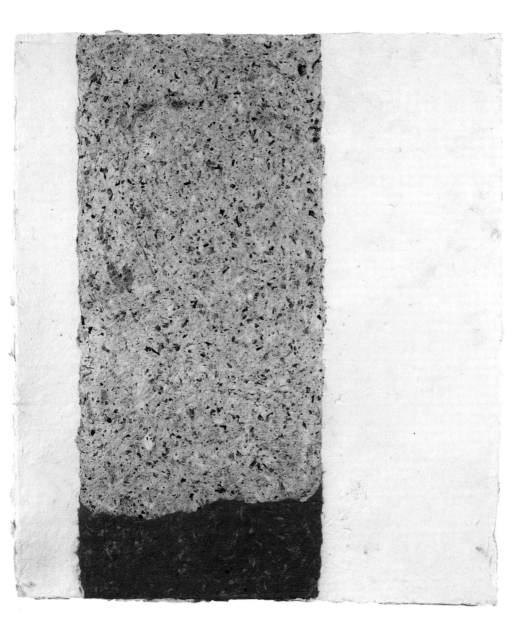

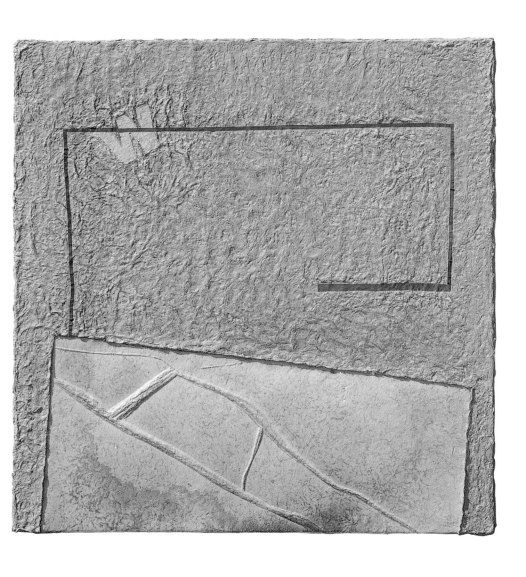

emblem ˙ 60 X 60cm ˙ Handmade Korean Paper ˙ 2006

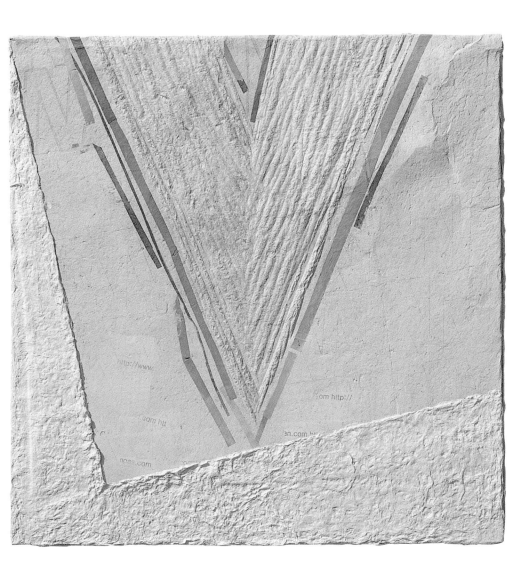

emblem ∣ 60 X 60cm ∣ Handmade Korean Paper ∣ 2006

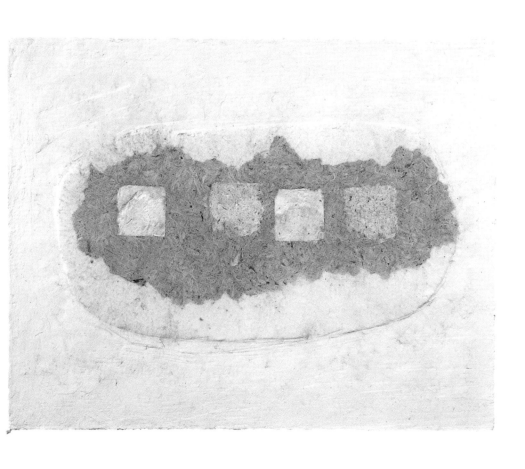

paper on paper | 116.8×91cm | Handmade Korean Paper | 2002

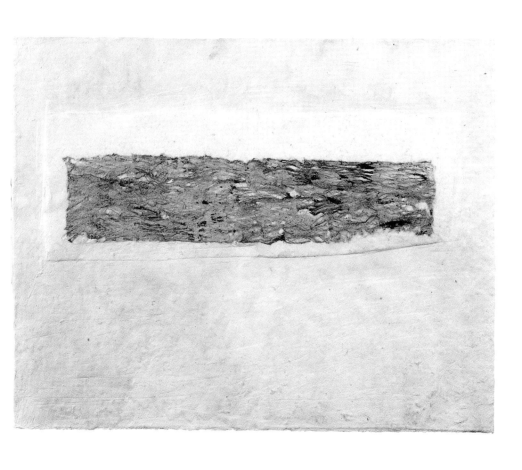

paper on paper ' 116.8 × 91cm ' Handmade Korean Paper ' 2002

paper on paper | 162.2 x 130.3cm | Handmade Korean Paper | 2002

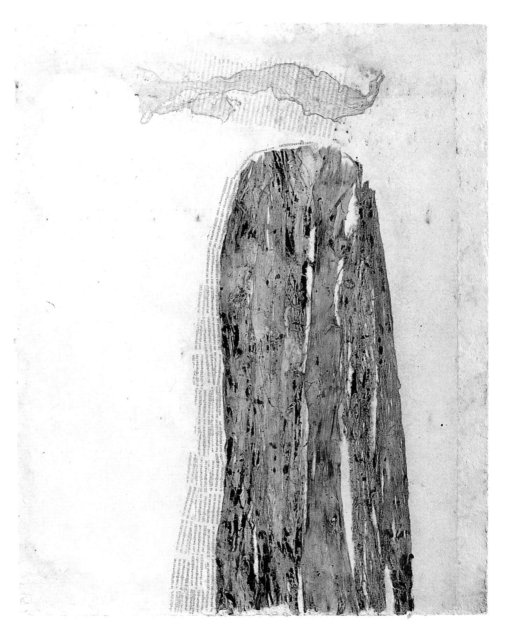

닥이라는 재료를 만지면서 그는 재료의 물성과 형상성을 그들이 가진 자발적인 호흡과 조정된 공간을 통해 드러낸다. 동일한 재질에서의 일체화와 분절이라는 이중성을 한 번에 이루어내면서 이미지를 만들어 가는 것이다.

강선학, 한지, 자신의 몸으로 열리는 언어, 2002 개인전 서문중

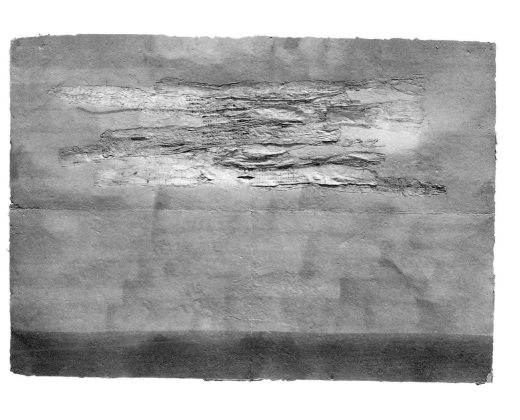

work-042 │ 240 X 120cm │ Handmade Korean Paper │ 2003

paper on paper | 162.2 X 130.3cm | Handmade Korean Paper | 2002

paper on paper | 227 x 181cm | Handmade Korean Paper | 2006

paper on paper | 240 x 120cm | Handmade Korean Paper | 2003

paper on paper ˈ 90.9 x 72.7cm ˈ Handmade Korean Paper ˈ 2002

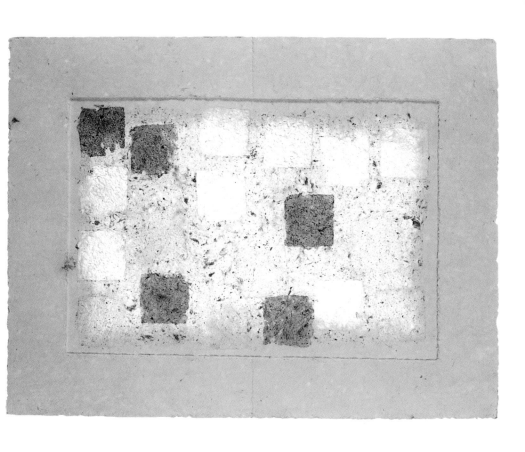

paper on paper ┊ 116.8 X 91cm ┊ Handmade Korean Paper ┊ 2002

닥으로 종이판을 만드는 과정에서 탈색과 채색, 정제된 닥과 섬유가 거칠게 남은 것들 사이의 표정을 새로운 언어로 발굴해낸 것이다. 그는 이런 표정에 섬세하게 반응하고 관찰하고 조성해낸다.

강선학, 한지, 자신의 몸으로 열리는 언어, 2002 개인전 서문중

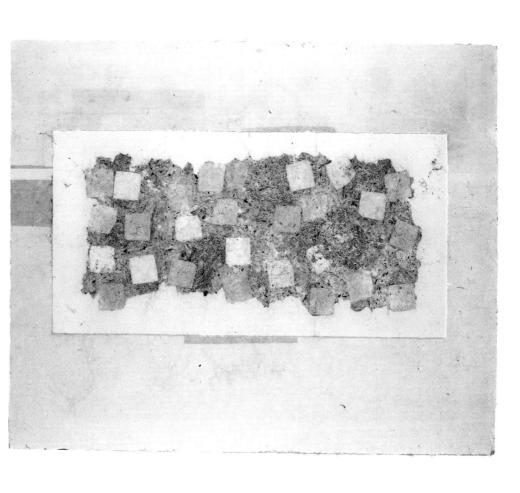

paper on paper | 227 X 181cm | Handmade Korean Paper | 2002

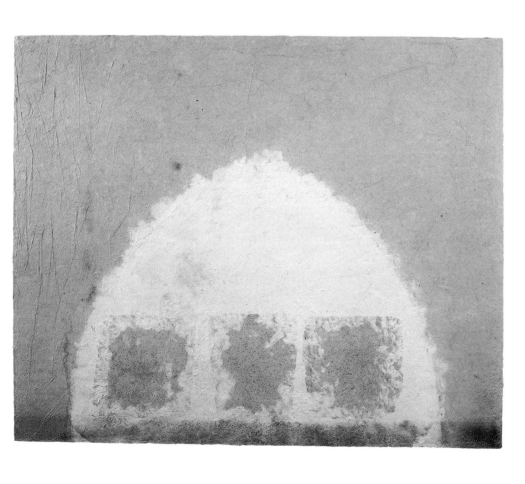

paper on paper ｜ 162.2 x 130.3cm ｜ Handmade Korean Paper ｜ 2002

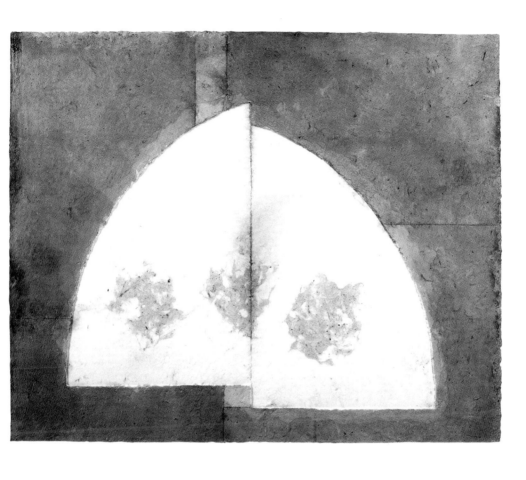

paper on paper | 162.2 x 130.3cm | Handmade Korean Paper | 2002

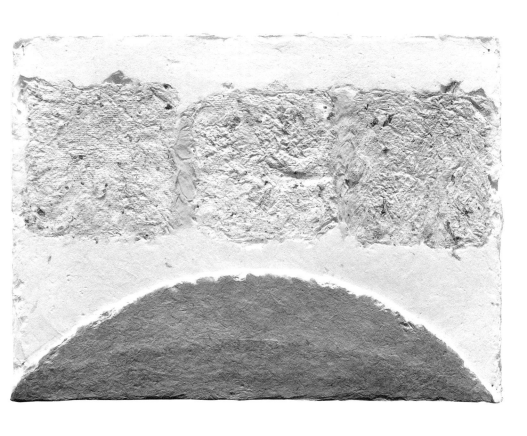

paper on paper ⎮ 40 X 30cm ⎮ Handmade Korean Paper ⎮ 2003

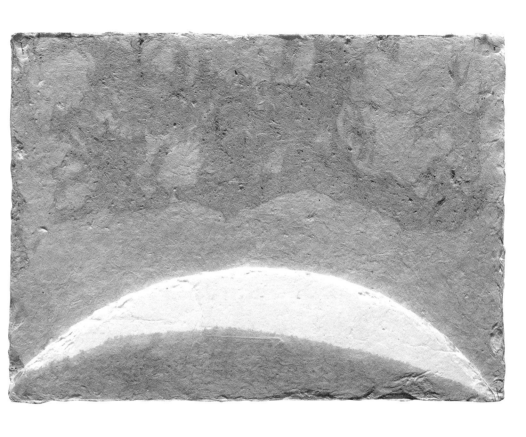

paper on paper ˈ 40 X 30cm ˈ Handmade Korean Paper ˈ 2003

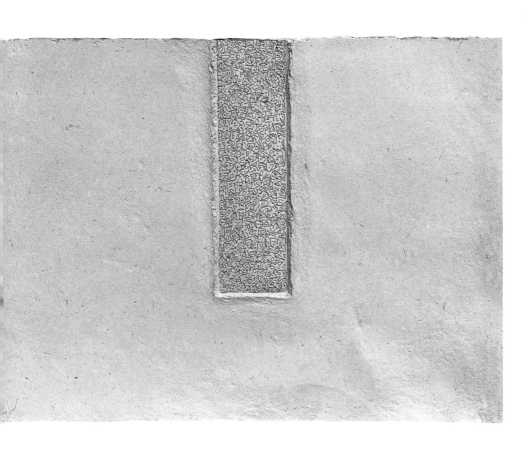

rebus | 117 X 90.5cm | Handmade Korean Paper | 2007

rebus ¦ 162.2 x 97cm ¦ Acrylic on handmade Korean Paper ¦ 2008

rebus ∣ 162 X 97cm ∣ Acrylic on handmade Korean Paper ∣ 2008

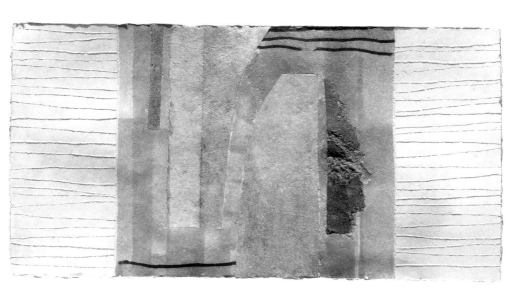

paper on paper | 120 X 45cm | Handmade Korean Paper | 2003

rebus-19 | 120 X 120cm | Handmade Korean Paper | 2010

rebus | 120 X 120cm | Handmade Korean Paper | 2010

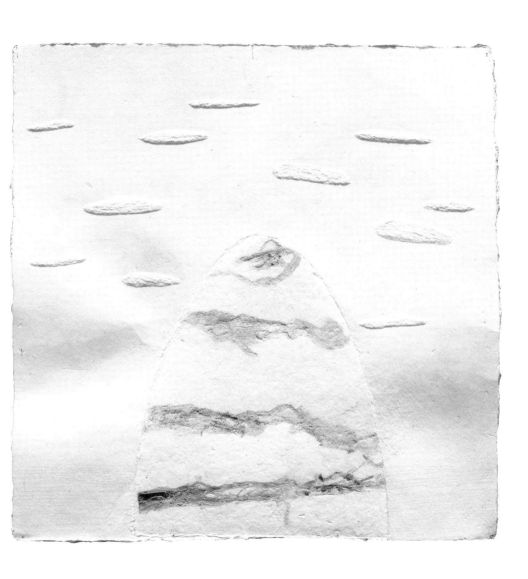

paper on paper | 45 X 45cm | Handmade Korean Paper | 2003

paper on paper ⏐ 160 X 97cm ⏐ Handmade Korean Paper ⏐ 2010

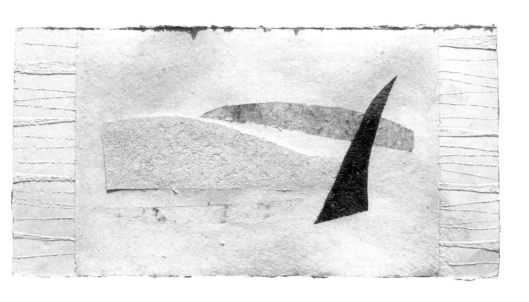

paper on paper ⏐ 120 x 45cm ⏐ Handmade Korean Paper ⏐ 2003

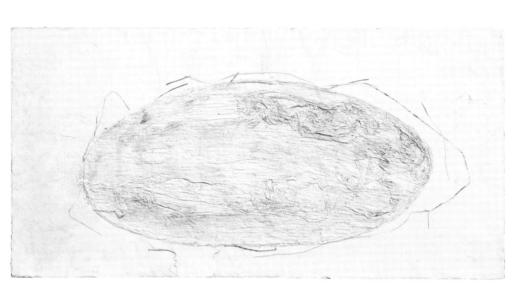

paper on paper | 120 X 60cm | Handmade Korean Paper | 2010

paper on paper ⎮ 60 X 120cm ⎮ Handmade Korean Paper ⎮ 2010

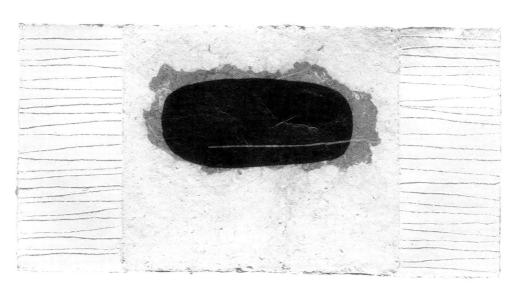

paper on paper ¦ 120 X 45cm ¦ Handmade Korean Paper ¦ 2003

The Language of Distance

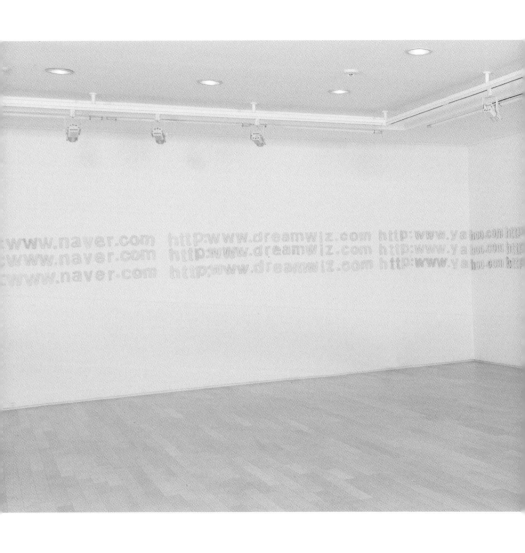

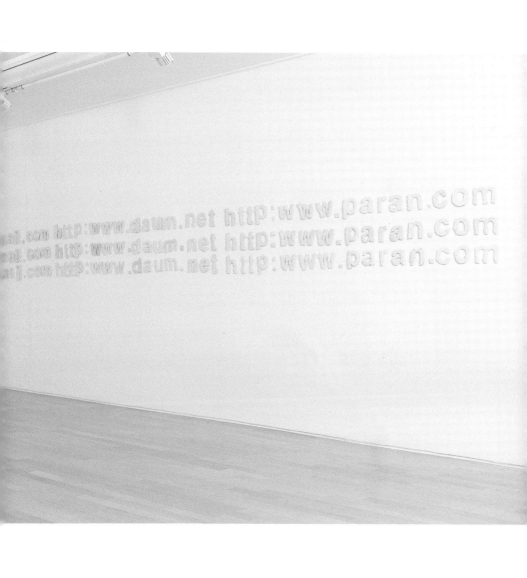

http

http:www.daum.net

http:www.yah

http:www.nave

htt

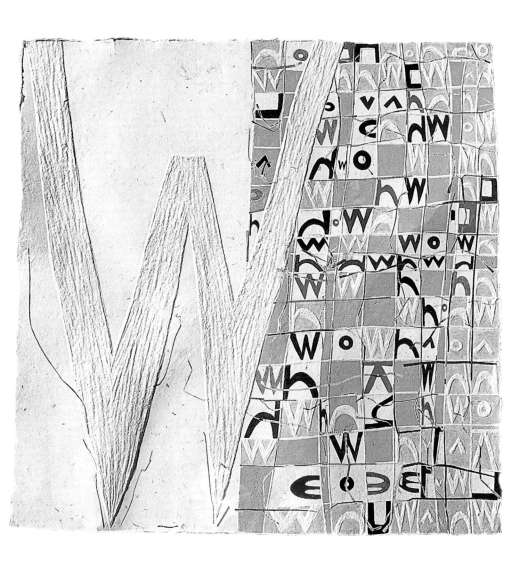

rebus | 120 x 120cm | Acrylic on handmade Korean Paper | 2007

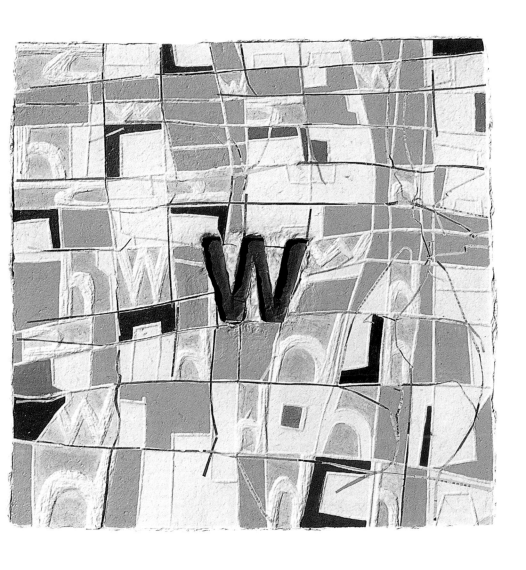

rebus | 60 X 60cm | Acrylic on handmade Korean Paper | 2007

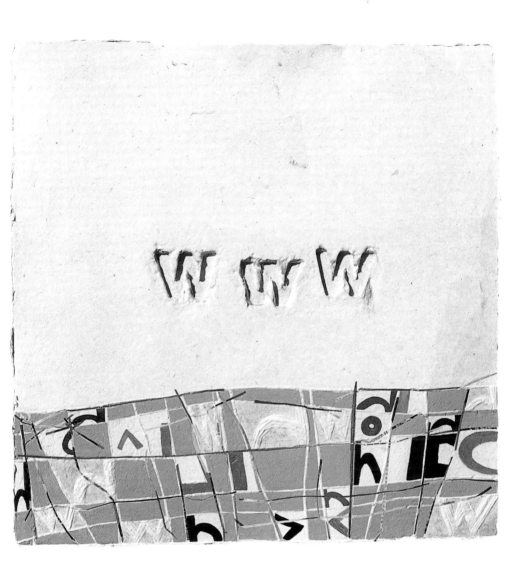

rebus ┃ 60 X 60cm ┃ Acrylic on handmade Korean Paper ┃ 2007

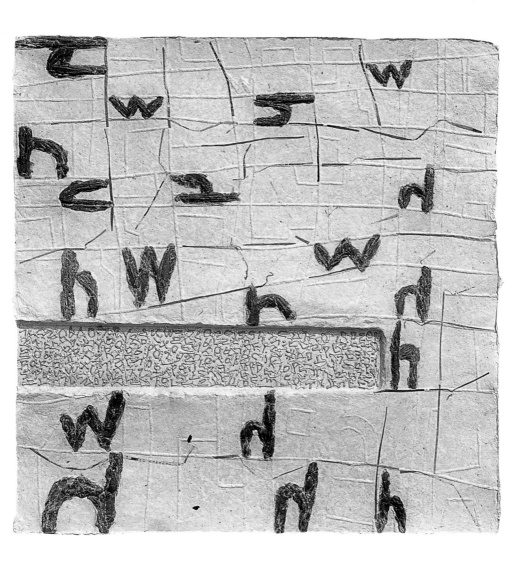

rebus ｜ 60 X 60cm ｜ Acrylic on handmade Korean Paper ｜ 2007

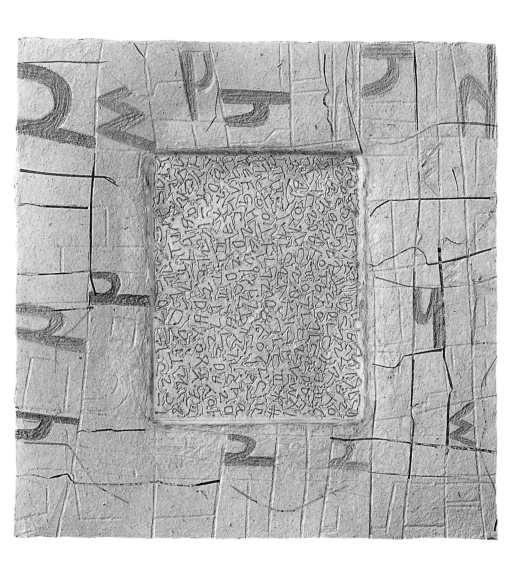

rebus ˈ 60×60cm ˈ Acrylic on handmade Korean Paper ˈ 2007

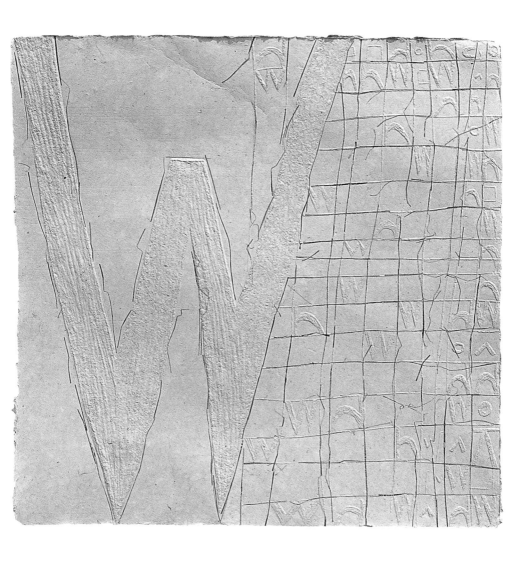

W W W | 120 x 120cm | Handmade Korean Paper | 2007

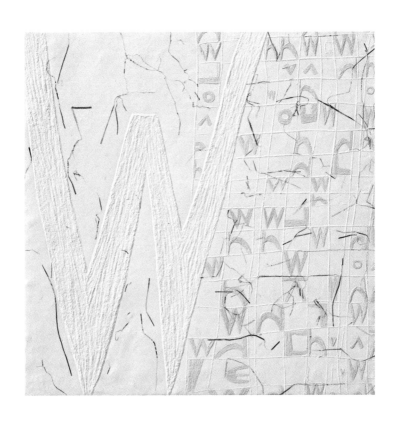

rebus | 112 X 113cm | Handmade Korean Paper | 2008

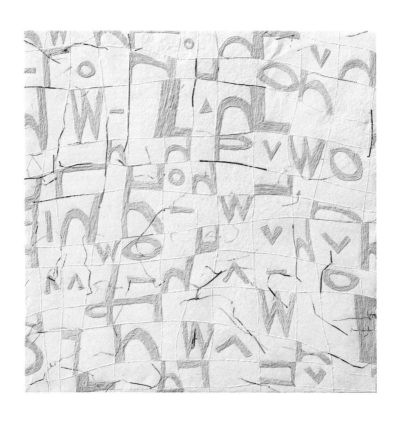

rebus ˈ 112 X 113cm ˈ Handmade Korean Paper ˈ 2008

작품들은 기본 개념에 있어 종이와 기호라는 인류가 오래 간직해왔고 또 사용해
오고 있는 매체와 상징들을 회화의 모티브로 이 시대의 맥락으로 재해석하려는
데 있다.

김복영, 종이와 기호, 칼리그람의 회화적 해석, 2008 개인전 서문 중

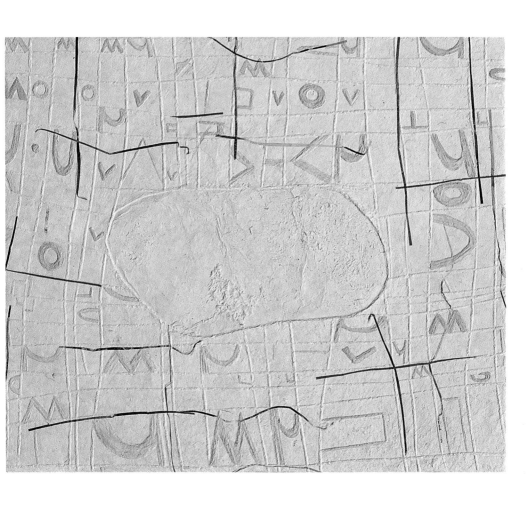

rebus ⎮ 52 X 46cm ⎮ Acrylic on handmade Korean Paper ⎮ 2008

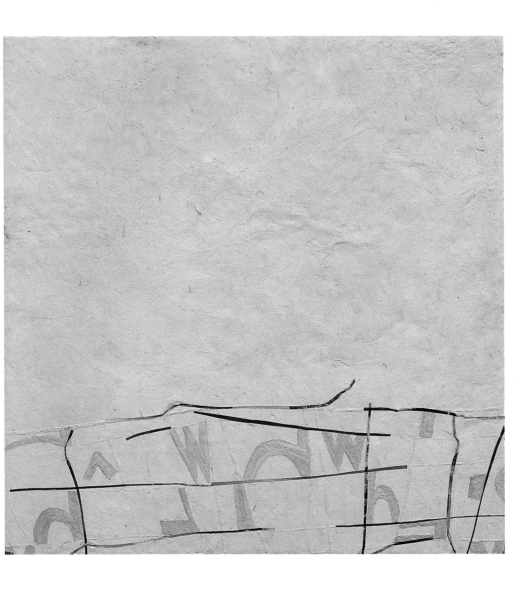

rebus | 52×52cm | Acrylic on handmade Korean Paper | 2008

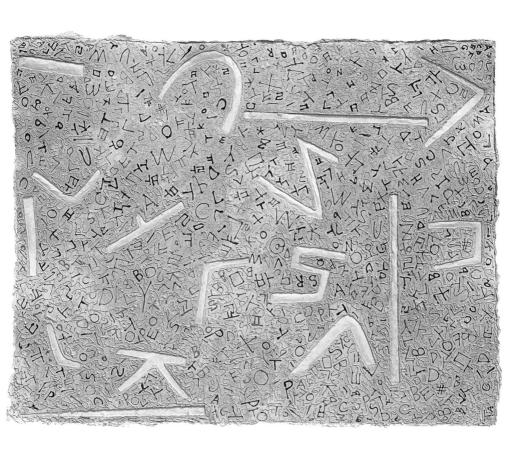

rebus | 117 X 90cm | Acrylic on handmade Korean Paper | 2007

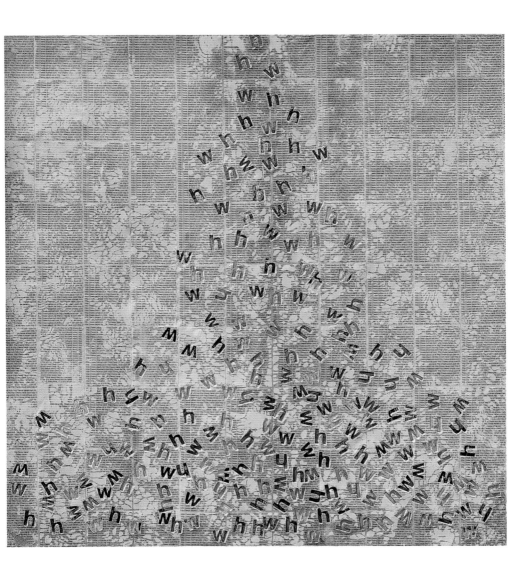

communication ⌐ 240 X 240cm ⌐ Acrylic on handmade Korean Paper ⌐ 2005

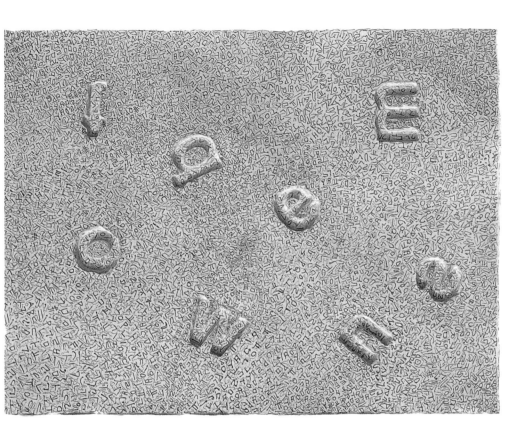

rebus ¦ 117 x 90cm ¦ Acrylic on handmade Korean Paper ¦ 2007

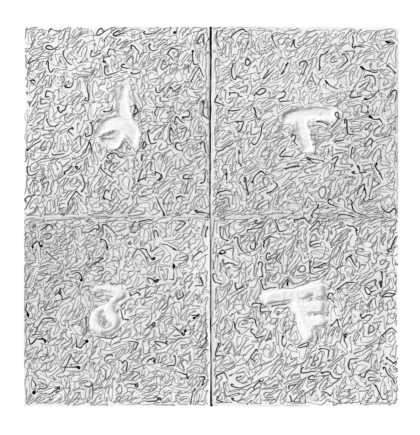

symbol ╎ 92 X 46cm ╎ Acrylic on Korean Paper ╎ 2008

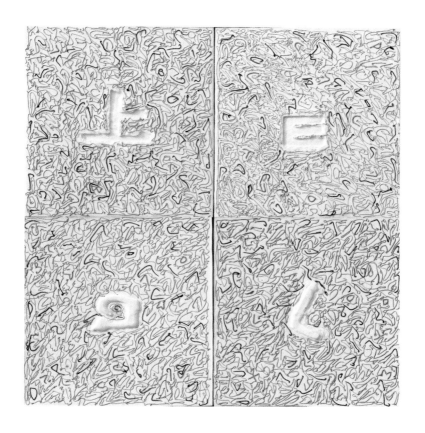

symbol [|] 92 X 46cm [|] Acrylic on handmade Korean Paper [|] 2008

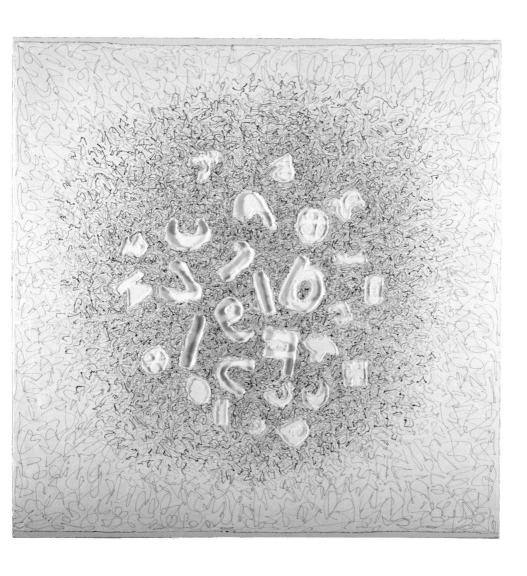

rebus ¦ 120 X 120cm ¦ Acrylic on handmade Korean Paper ¦ 2011

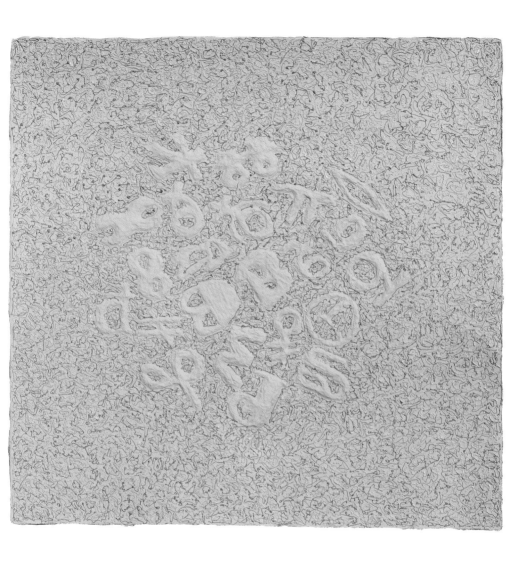

rebus ¦ 60 X 60cm ¦ Acrylic on handmade Korean Paper ¦ 2011

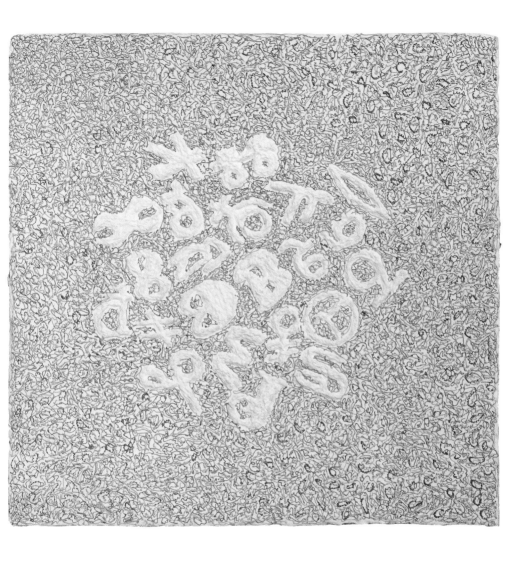

rebus ¦ 60 X 60cm ¦ Acrylic on handmade Korean Paper ¦ 2011

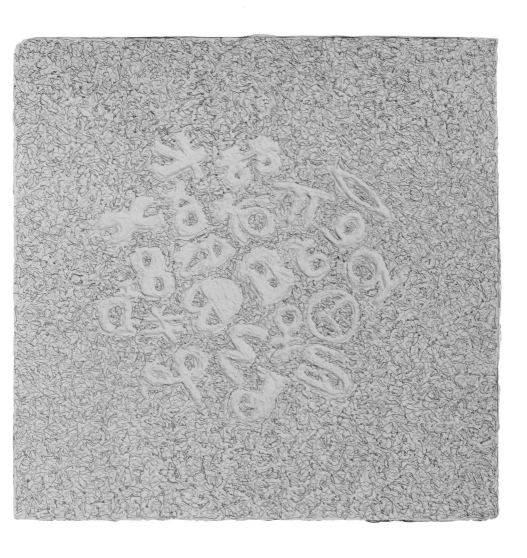

rebus ⏐ 60 X 60cm ⏐ Acrylic on handmade Korean Paper ⏐ 2011

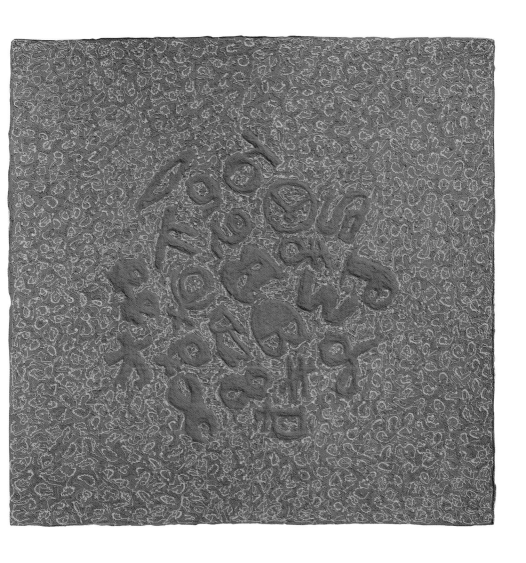

rebus ┃ 60 X 60cm ┃ Acrylic on handmade Korean Paper ┃ 2011

이건희의 칼리그람은 이미지와 타입, 아이콘이 한데 어우러지는 이모티콘으로서의 퓨전을 바탕에 두고 있다. 이 외에도 문자와 정보의 홍수 속에서 유동하는 현대사회의 거대파도나 소용돌이를 그리면서 아크릴 물감을 실처럼 짜넣은 무수한 기호의 파편들을 설정하는가 하면, 목판에 종이캐스팅 기법을 사용하여 ㄱ, ㄴ, ㄷ, ㅇ, ㅁ, 그리고 e, q, w, h, g 등의 알파벳을 찍어 전자 종이의 의의와 전통 종이의 의의를 대비시키기도 한다.

김목영, 종이와 기호, 칼리그람의 회화적 해석, 2008 개인전 서문중

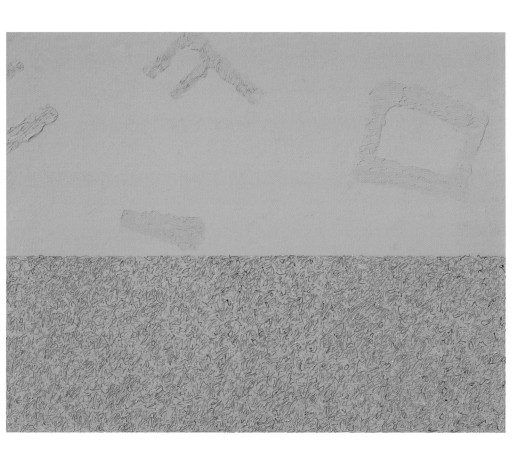

rebus ˡ 116.8×91.0cm ˡ Acrylic on Korean Paper ˡ 2011

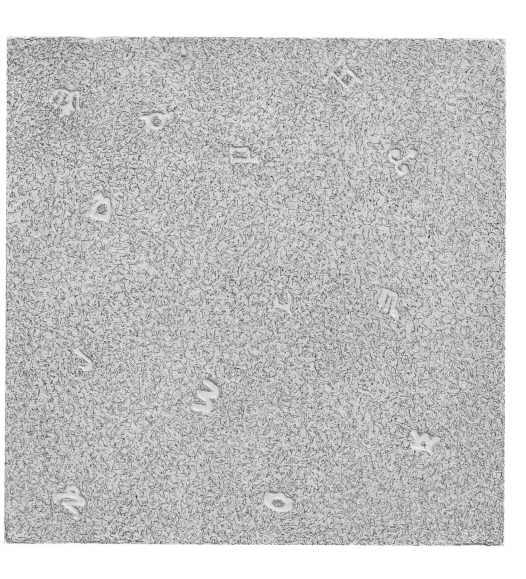

rebus | 120 x 120cm | Acrylic on handmade Korean Paper | 2011

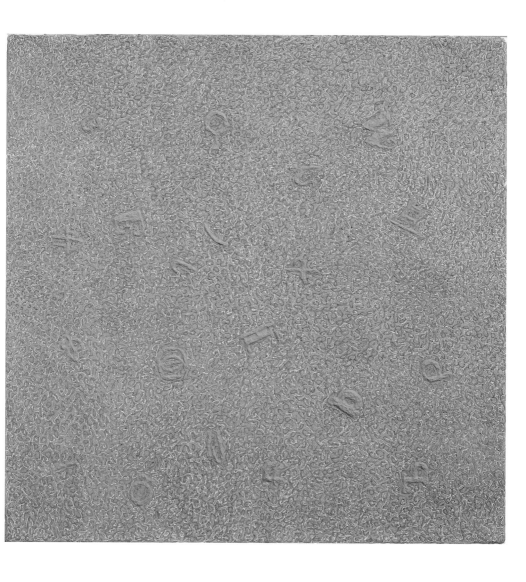

rebus ǀ 120 x 120cm ǀ LED, Acrylic on handmade Korean Paper ǀ 2011

소통의 매개체인 언어를 통해 세상에서 일어나는 언어적 현상에 대해 이야기한다. 세상에는 하나의 언어로 규정할 수 없는 것들이 단어로 규정되고 판단된다. 사회변화 속도에 맞춰 기존의 언어와 문자는 파괴되고 새롭게 만들어진 언어와 문자의 생성과 소멸은 빨라지며 세대 간의 언어의 간극도 멀어지고 있는 것이 현대 언어 소통의 현실이다. 그는 사람들 사이에서 그리고 가상의 공간을 통해 확산되는 언어, 그들 간에 서로 끼치는 소통의 불리함을 이야기한다.

조은정, 감각의 논리전, 부산시립미술관기획전 2009 서문 중

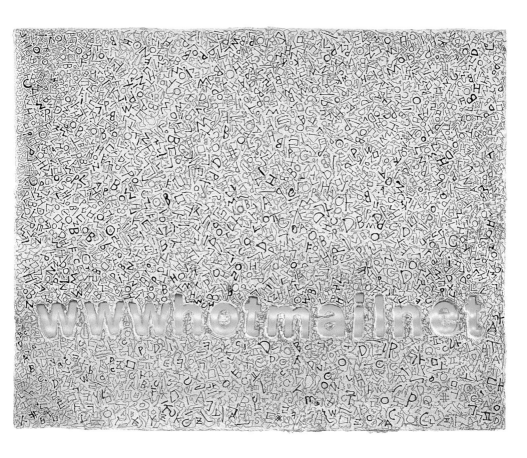

rebus-wwwhotmailnet | 162 X 130cm | LED, Handmade Korean Paper | 2007

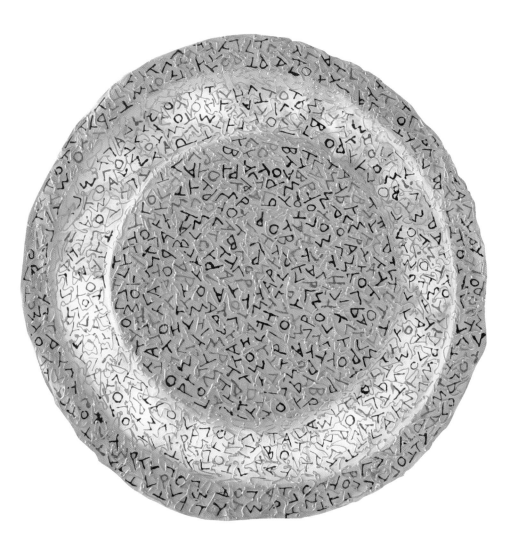

소통-LED [|] Variable size [|] LED, Acrylic on handmade Korean Paper [|] 2007

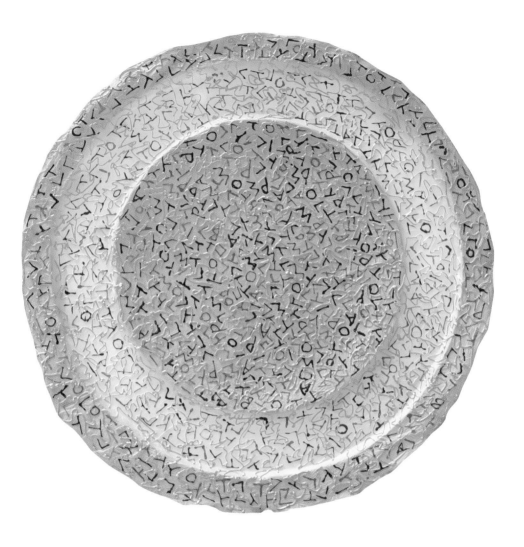

소통-LED Variable size LED, Acrylic on handmade Korean Paper 2007

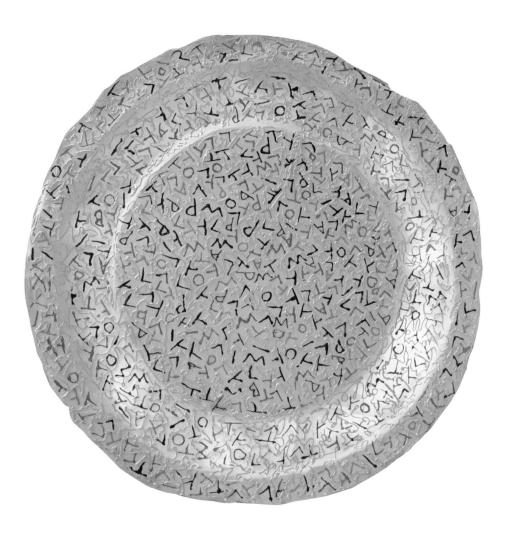

소통-LED ¦ Variable size ¦ LED, Acrylic on handmade Korean Paper ¦ 2007

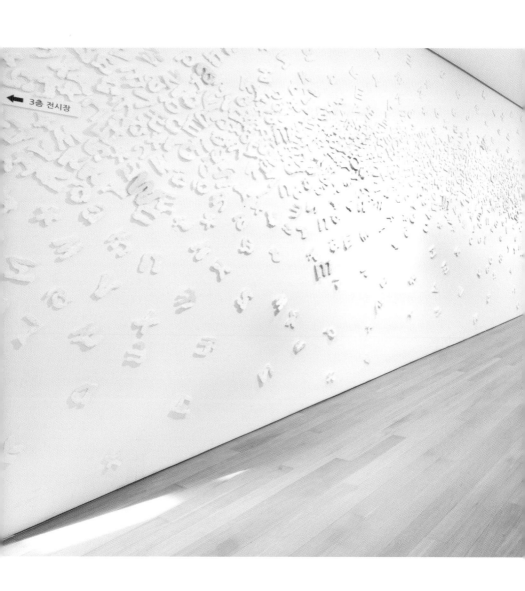

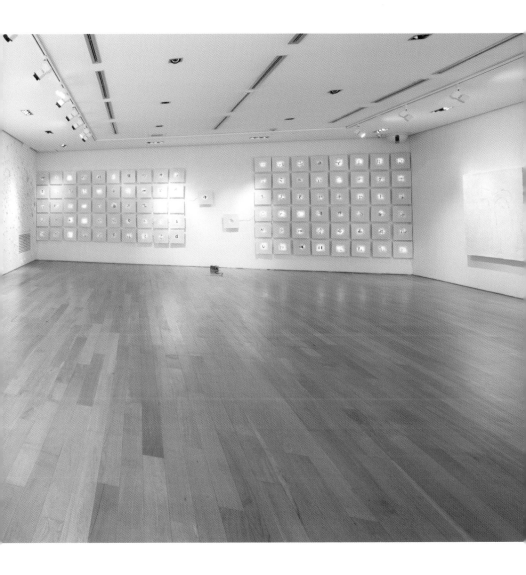

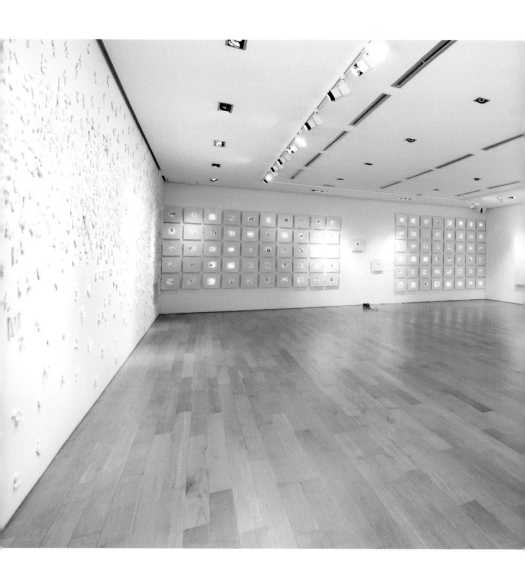

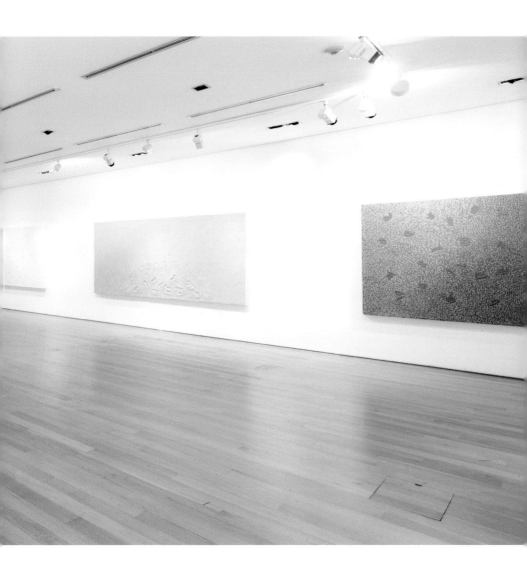

두 기억 사이의 갈등

장 루이 뿌아뜨뱅 _ 프랑스 평론가

이건희는 한지 작업을 한다. 한지가 가진 힘을 보았기 때문이다. 한지는 그림의 바탕이 되기도 하지만 다른 것을 연상시키는 표현력을 가진다. 그 두께를 조절할 수 있으므로 튼튼한 질감을 제공하고 조형미가 더욱 폭넓게, 힘있게, 깊이 있게 표현된다. 한지는 그림 그리는 화폭 역할만 하는 것이 아니다. 인간의 기억을 더듬어가는 재료 역할을 하는 것이다. 이건희는 이러한 한지의 성격을 완벽하게 파악하였다.

회화 공간의 조형미 추구에 우선을 두면서도, 이건희는 한지가 기억의 흔적을 표현해내는 문자적 접근을 허용하는 점도 인식하고 있다.

종이의 두께에다 이질적 요소들을 심어넣는 작업으로 색깔뿐 아니라 한지의 질감과도 교류를 한다. 종이는 땅과 하늘, 지구와 우주를 동시에 표현한다. 그러한 이념적 혼합과 끼워 넣기 기법으로 이건희의 작품은 구성의 힘을 얻어 영원성을 획득하는 듯 보인다.

이건희의 작품에서는 두 가지 기호 체계가 충돌한다. 먼저 조형성의 기호가 순수한 형태로 등장하고 그 다음에는 의미 기호가 문자를 연상시키는 선 또는 식별가능한 문자로 존재한다. 작품 공간에 산재해 있는 이 기호들은 의미 있는 텍스트 구성을 목표로 하지 않는다. 그들은 갈등을 표현한다. 우리 시대에 현존하는 갈등, 우리 시대를 구성한다고도 볼 수 있는 갈등이다. 두 가지 기억을 대비시키는 갈등이다. 그 하나는 우리 선조들로부터 물려받은 기억, 더 나아가 우리 모두에게 존재하는 우주의 기억을 대변하는, 그 기원을 측량할 수조차 없는 오래된 기억이다. 그리고 또 하나는 그보다 가까운 기억으로 형태문자, 표의문자를 발견하여 언어를 구체화시킨 인간이 만들어낸 기억이다.

이러한 기억의 갈등은 오늘날 새로운 차원으로 전개된다. 이미 오래된 문자의 기억과 새롭고, 공격적이며 현란한 新미디어들의 기억 사이에서 생기는 갈등이다.

이건희의 작품에서 종이는 영구하게 지속되는 기억의 역할을 한다. 문자들은 반면에 보다 새로운 기억을 표현한다. 선들이 글의 형태로 전개되는 듯 보이다가 혼란스러운 가지로 폭발하며 분열하는 모습은 마치 新미디어가 모든 것을 삼켜버리는 활동으로 우리를 혼돈으로 빠트리는 상황을 재현하는 듯하다. 新미디어는 새로운 기억을 형성하기는 하나 층층이 쌓인 이전 기억들을 지워버리기 때문이다. 그 중에서도 특히 기호의 기억을.

바로 이러한 갈등을 이건희의 작품은 표현한다. 저항성 있는 재료와 부유하는 듯 떠다니는 기호들 사이의 긴장감이 그의 작품에 생동하는 의미를 부여한다. 종이라는 재료를 파 들어가면서 이건희는 의미작업은 조형작업임을 보여준다. 또한 영구한 기억의 무형적 바탕을 파고드는 것은 새기는 작업이자 동시에 지우는 작업임을 보여준다.

이건희는 작품을 통하여 기억의 대비를 표현하고 살려낸다. 우리 모두를 언제나 사로잡는 갈등, 모든 시대를 통해 느꼈고 나름대로 표현해내었던 현재와 과거 사이의 갈등의 형태를 그는 가시화한다. 우리가 가슴속에 깊이 간직하는 비밀로 남겨두었던 그 갈등을 이건희는 작품을 통해 성공적으로 그려내고 있다.

Le conflit des deux mémoires

Jean Louis Poitevin

Si Lee Gun Hee aime travailler avec le papier traditionnel coréen, c'est qu'elle en a perçu la puissance propre. Ce papier est un matériau sur lequel on peut peindre, mais que l'on peut aussi associer à d'autres. La possibilité de lui donner une épaisseur importante multiplie sa résistance et permet des gestes plastiques plus amples, plus violents, plus profonds. Ce n'est pas seulement en tant que support que ce papier recueille les traces de la mémoire des hommes, c'est en tant que matériau. Lee Gun Hee l'a parfaitement compris.

Travaillant à une approche résolument plastique de l'espace pictural, elle sait aussi que ce papier permet une approche littérale de la question de la trace.

Creuser pour incruster dans l'épaisseur du papier d'autres éléments lui permet de jouer non seulement avec la couleur mais avec la consistance de ces matériaux. Le papier est à la fois le sol et le ciel, la terre et l'espace et ces mélanges et ces incrustations donnent à ses œuvres la force de constructions qui semblent pouvoir échapper au temps.

Mais la véritable préoccupation de Lee Gun Hee, c'est la confrontation entre deux régimes de signes. Les uns sont plastiques au sens où ils sont de pures formes. Les autres sont plastiques et signifiants dans la mesure où ce sont soit des lignes qui évoquent une écriture, soit des lettres parfaitement identifiables. Dispersées sur la toile, elles ne forment pas nécessairement un texte et ne délivrent pas un sens. Elles sont là pour témoigner d'un conflit. Ce conflit traverse notre époque. En fait, on pourrait dire qu'il la constitue. Ce conflit oppose deux mémoires : la mémoire longue, incalculable qui nous vient de nos ancêtres et plus encore de l'espèce qui vit en nous et la mémoire récente, celle que l'homme a inventée et qui a pris la forme des lettres, des idéogrammes, bref des signes permettant de donner corps à la langue.

Ce conflit entre deux mémoires prend aujourd'hui une nouvelle dimension. C'est le conflit entre la mémoire déjà ancienne de l'écriture et celle neuve, agressive, éclatante, des nouveaux médias.

Dans le travail de Lee Gun Hee, le papier joue le rôle de la mémoire ancienne et infinie de l'espèce. Les lettres, elles, jouent le rôle de la mémoire récente. Les lignes qui forment comme des textes et qui souvent explosent en ramifications troubles traduisent bien le chaos dans lequel nous plonge l'activité vorace de ces nouveaux médias. Car s'ils constituent une nouvelle mémoire, nous savons aussi qu'ils vivent en dévorant les strates de mémoires qui les précèdent et en particulier la mémoire des signes.

Ce conflit trouve à s'exprimer dans les œuvres de Lee Gun Hee. La tension entre une matière résistante et des signes flottants constitue le cœur vivant de ses tableaux. En creusant la matière même du papier, elle montre que le travail du sens est un travail plastique et que creuser le fond informe de la mémoire longue, c'est à la fois inscrire et effacer.

Les œuvres de Lee Gun Hee vivent non seulement de cette opposition, mais elles vivent en elle et ce qu'elles nous donnent à voir c'est la forme que prend ce conflit entre présent et passé qui depuis toujours nous hante et que chaque époque éprouve et traduit d'une manière nouvelle. Les œuvres de Lee Gun Hee sont une tentative réussie de donner corps à cette lutte qui est en nous comme le secret de notre cœur.

rebus

화면은 해독할 수 없는 기호로 가득 차 있다. 마치 암호문 같다. 접근 할 수 있는 단서도 별로 없다. 언뜻 보자면 그것은 글쓰기와 그리기가 혼재된 풍경으로 보인다. 중심부를 장악하고있는 커다란 사물 이미지와 치밀하게 빼곡한 기호들의 화면은 시각적으로 작가의 신체리듬과 노동의 흔적이 감지되지만 감각적으로는 의외로 정적이다.

유근오, 즉자언어의 조형성, 2011 개인전 서문중

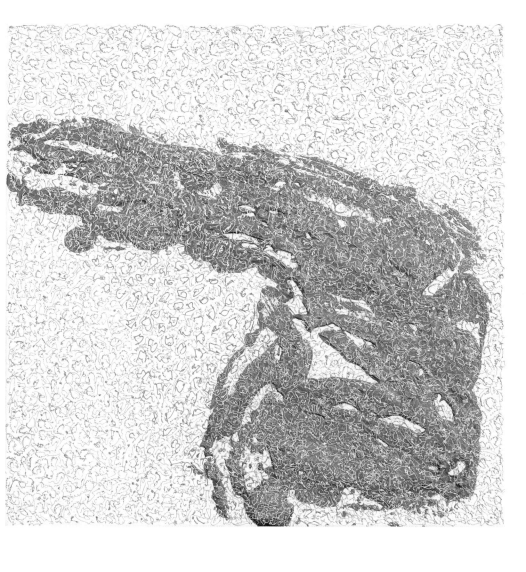

rebus | 60 X 60cm | Acrylic on Korean Paper | 2011

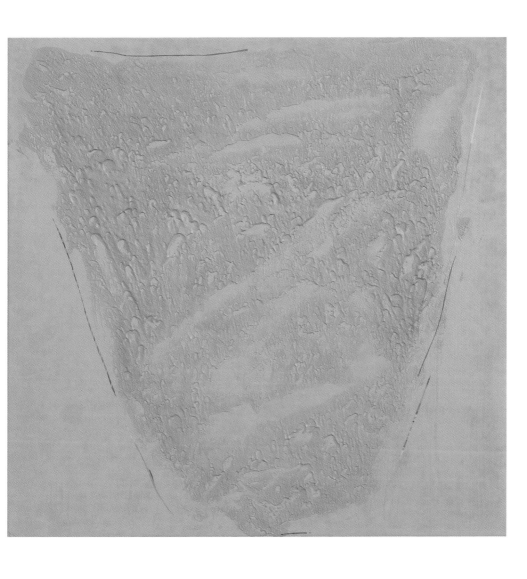

rebus-1 ׀ 60 X 60cm ׀ Acrylic on Korean Paper ׀ 2011

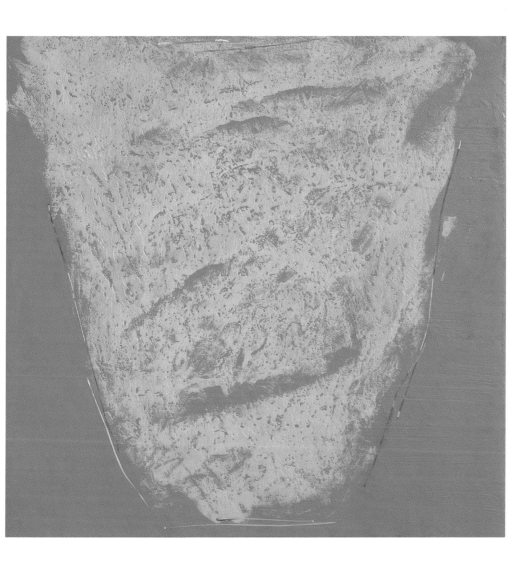

rebus-2 ˙ 60 X 60cm ˙ Acrylic on Korean Paper ˙ 2011

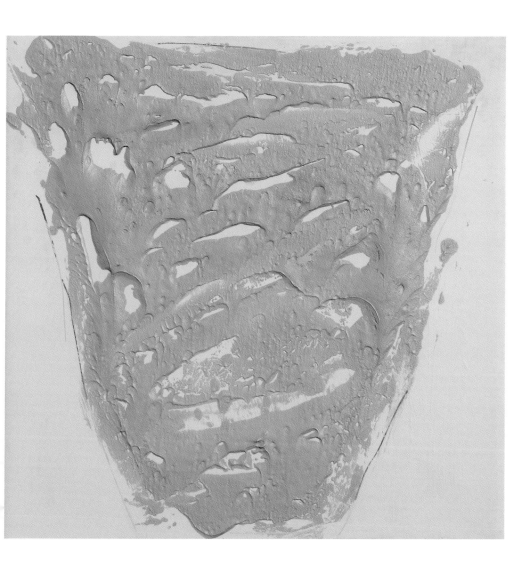

rebus-3 ¦ 60 X 60cm ¦ Acrylic on Korean Paper ¦ 2011

rebus ⏐ 90 X 180cm ⏐ Acrylic on Korean Paper ⏐ 2011

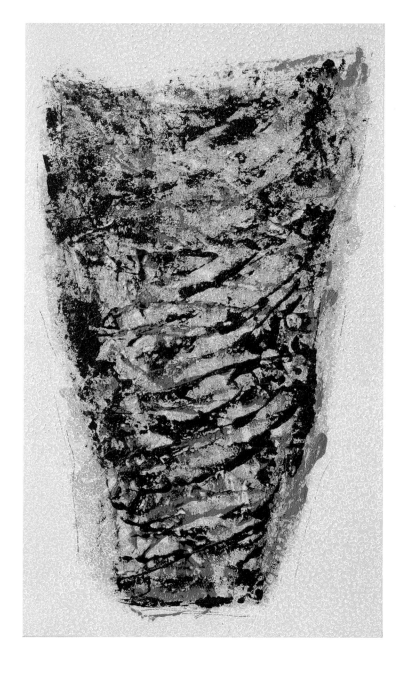

rebus | 60 X 60cm | Acrylic on Korean Paper | 2011

rebus | 162 X 97cm | Acrylic on Korean Paper | 2011

서양의 미학적 관점으로 보자면, 로제 보르디에(Roger Bordier)가 언급하듯이 글쓰기와 그리기는 별개의 것이지만 이건희에게 있어 문자와 이미지는 그 생성의 기원이 같다. 그가 주로 다루는 한지 역시 역사적으로 글쓰기와 그리기의 최적의 매체였음 또한 우연이 아니다. 여기에 이건희 식 역설이 개입한다. 문자와 이미지의 관계에 대한 작가의 교묘하고 전복적인 성찰은 문자들로 하여금 이미지들의 영역을 구조적으로 재건하도록 부추기면서도, 동일한 시각 하에서 이미지 영역을 파괴하도록 이끌어 간다. 어쩌면 작가는 오늘날의 미술이 소통이라는 미명아래 행해지는 과잉의 글쓰기와 그리기를 이율배반적으로 부각시키는지도 모른다. 이것은 물론 동양회화의 동일한 영역, 즉 시·서·화를 전략적으로 재맥락화하는 것이기도 하다.

유근오, 즉자언어의 조형성, 2011 개인전 서문중

rebus �004 60 X 60cm �004 Acrylic on Korean Paper �004 2011

rebus ⏐ 60 X 60cm ⏐ Acrylic on Korean Paper ⏐ 2011

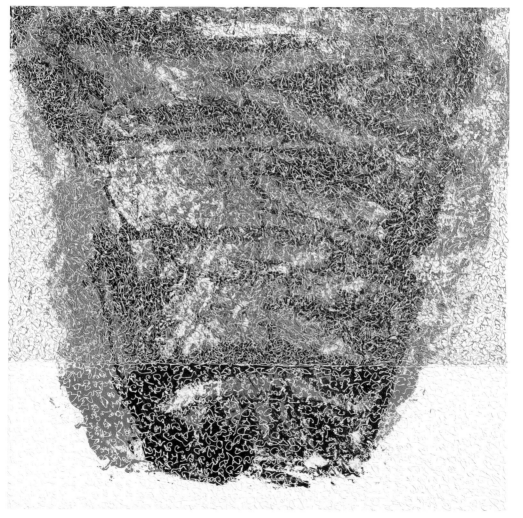

rebus | 120 x 120cm | Acrylic on Korean Paper | 2011

rebus ˡ 120 x 180cm ˡ Acrylic on Korean Paper ˡ 2010

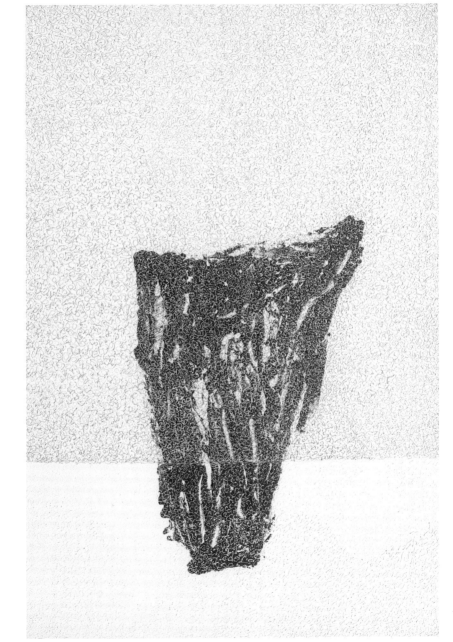

rebus ǀ 60 X 60cm ǀ Acrylic on Korean Paper ǀ 2011

rebus | 120 x 120cm | Acrylic on Korean Paper | 2011

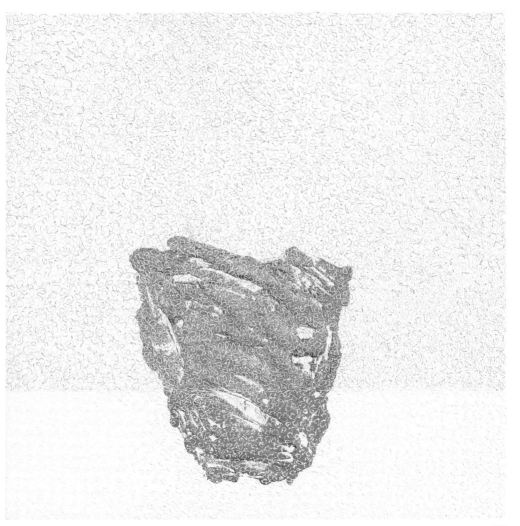

rebus ˈ 60 X 60cm ˈ Acrylic on Korean Paper ˈ 2011

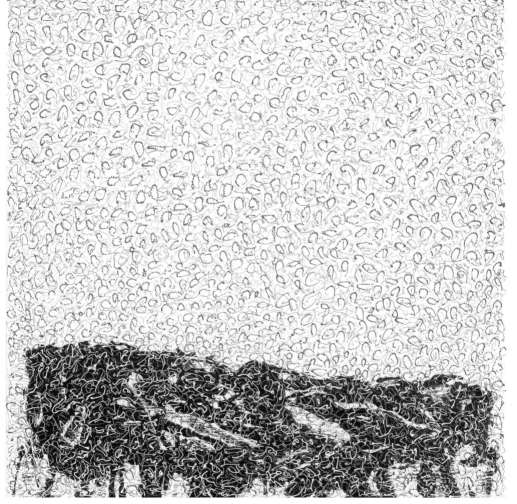

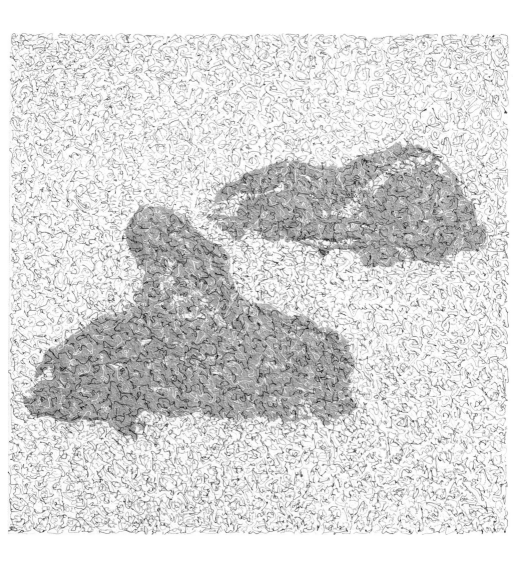

rebus ¦ 60 X 60cm ¦ Acrylic on Korean Paper ¦ 2011

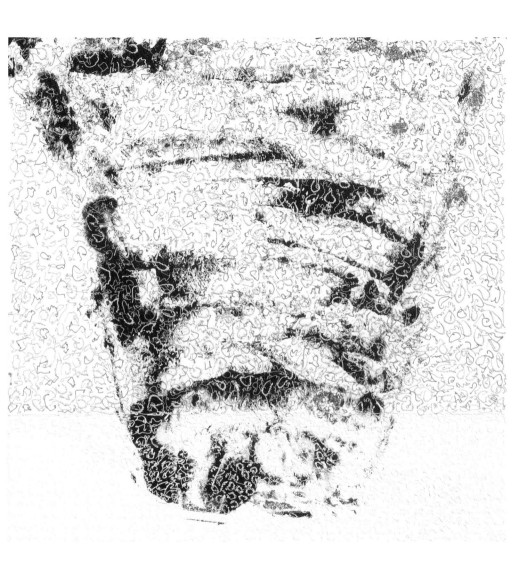

rebus | 60 X 60cm | Acrylic on Korean Paper | 2011

rebus | 80 X 120cm | Acrylic on Korean Paper | 2011

rebus | 97 X 162cm | Acrylic on Korean Paper | 2011

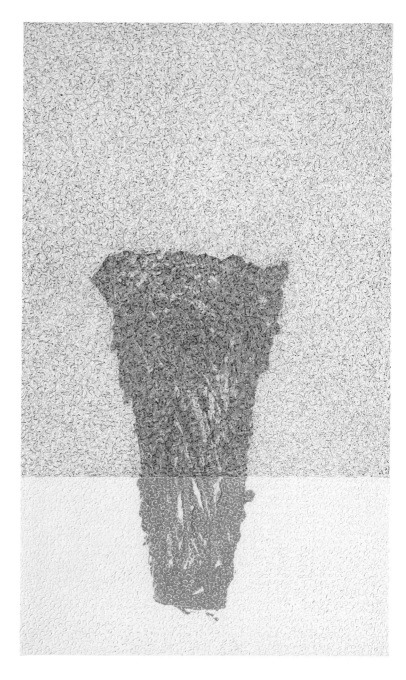

Profile

이 건 희 (李 建 義)

학력
홍익대학교 대학원 회화과 미술학 박사

개인전
2011 갤러리 PICI (서울)
2011 수가화랑 (부산)
2010 CK갤러리 (울산)
2009 프라자갤러리 (일본, 동경)
2008 인사아트센터 (서울)
2007 부산롯데화랑 (부산)
2006 부산시청 3전시실 (부산)
2003 부산시청 2,3 전시실 (부산)
2002 갤러리 라메르 (서울)
2002 전경숙갤러리 (부산)
1999 프라자갤러리 (일본, 동경)
1998 종로갤러리 (서울)
1998 전경숙갤러리 (부산)
1996 스페이스월드 (부산)

아트페어
2009 상해아트페어 (중국, 상해)
2009 화랑미술제 (부산, 벡스코)
2008 화랑미술제 (부산, 벡스코)
2007 한국현대미술전(KCAF)
 (서울, 예술의 전당 한가람 미술관)
2005 시카코 아트페어 (미국, 시카코)

주요단체전
2011 동으로 부터의 바람, 부산대학교아트센터기획
 (부산)
2010 광주비엔날레 특별전 – 감성의 드로잉전
 (무등현대미술관, 광주)
2010 부산비엔날레 특별전 – 아시아작가전
 (부산문화회관, 부산)
2009 감각의 논리전 – 부산시립미술관 기획 (부산)
2009 전통매체와 새로운 매체 – 영은미술관기획 (광주)
2008 부산미술80년 부산의 작가들
 – 부산시립미술관기획 (부산)
2007 power of paper전
 – 제비울 미술관기획 (과천) 외 단체전 200여회

작품소장처
국립현대미술관 미술은행, 부산시립미술관
부산시립의료원, 부산남구청사, 한신빌딩
센텀스타, 서호병원, 영남제분, 영도구청 외 다수

연락처
작업실 : 부산시 수영구 망미동 884-23번지 3층
이메일 : giantesslee@naver.com
핸드폰 : 010-3686-8292

Lee Gun Hee

Education

Ph.D in Fine Arts philosophy, Hong-ik University

Solo Exhibition

2011 Gallery PICI (Seoul)

2011 Suga Gallery (Busan)

2010 CK Gallery (Ulsan)

2009 Plaza Gallery (Japan, Tokyo)

2008 Insa Art Center (Seoul)

2007 Busan Lotte Gallery (Busan)

2006 The 3rd Exhibition Hall of Busan City Hall (Busan)

2003 The 2nd and 3rd Exhibition Hall of Busan City Hall
 (Busan)

2002 Gallery La Mer (Seoul)

2002 Chon Kyung Sook Gallery (Busan)

1999 Plaza Gallery (Japan, Tokyo)

1998 Chongno Gallery (Seoul)

1998 Chon Kyung Sook Gallery (Busan)

1996 Space World (Busan)

Art Fair

2009 Shanghai Art Fair (China / Shanghai)

2009 Hwarang Art Festival (Busan / Bexco)

2008 Hwanrang Art Festival (Busan/ Bexco)

2007 Contemporary Korean Art Show(KCAF)
 (Seoul, Hankaram Art Hall of Seoul Arts Center)

2005 Chicago Art Fair (America, Chicago)

Major Group Exhibition

2011 Wind from the East
 - Art Center Planning of Busan University (Busan)

2010 Special Exhibition Gwangju Biennale
 - Drawing Exhibition of Emotion
 Mudeung Hyundai Art Museum (Kwangju)

2010 Special Exhibition of Busan Biennale
 - Asian Artists' Exhibition Busan Cultural Center (Busan)

2009 Exhibition of Logic of Sensation
 - Planning by Busan Museum of Art (Busan)

2009 Traditional Media and New Media
 - Planning by Youngeun Museum of Contemporary Art
 (Kwangju)

2008 Busan's Artists to lead 80 Years' Art in Busan
 - Planning by Busan Museum of Art (Busan)

2007 Power of Paper Exhibition
 - Planning by JeBiWool Art Museum
 Gwachon and more than 200 Group Exhibitions

Artwork Collection

Art Bank of National Museum of Modern Art,
Busan Museum of Art, Busan Metropolitan Hospital,
Busan Nam-Gu Office, Hanshin Building,
Centerm Star, Seoho Hospital, Youngnam Mill,
Youngdo District Office

Contact No.

Studio : 3rd fl. 884-23, Mangmi-dong, Suyoung-gu, Busan-shi
E-mail : giantesslee@naver.com
Cell Phone : 010-3686-8292